移動祝祭日

掛井さんと夫人の芙美さんは、パリにしばらく滞在したことがあった（1987年9月1日から1988年9月9日まで）。そのときのことを聞くと、16区のアパルトマンに住んで、来る日も来る日も美術館めぐりをして、ブティックで買い物をして、花を飾るのを欠かさなかったという。

　アパルトマンのマダムは、初めは東洋人に対して差別的な態度だったというが、ふたりの暮らしぶりを見ていて、敬意をはらうようになり、別れるころには飾ってあった絵をプレゼントしてくれるまでに親密になった。
　ふたりは夏休みの子どものように大きな紙に罫線を引いて、色鉛筆で日付も書き入れて、何をしたか、どこへ行ったかを細かく記入していた。分厚い紙で裏打ちしてある「1988 calendrier」という手書きタイトルのスケジュール表だ。よろこびが紙面いっぱいに溢れているので、そのまま額に入れて眺めたくなる。

　それこそ、打ち上げ花火のような日々のことについては、ときどき断片的にうかがっていた。老いてからも昨日のことのようにみずみずしく思い出が噴き出す。思い出したのはヘミングウェイの『移動祝祭日』だった。
　街に、よそよそしさではなく、よろこびや悲しみの感情が雨のように降りかかっていたころのパリ。贅沢をすることにためらわない彫刻家と、それを微笑みながら許している同伴者は、パリにとってもみずみずしい恩寵だっただろう。
　彫刻家としてメチエ（技芸）を獲得するだけでなく、路上での生きるたのしさも抱きしめて放そうとしない人だった。その思い出は、荒廃しないためのよすがとなって、いつまでも消えない火を灯してくれる。

なんてロマンティック

芙美さんに、思い出すことをメモしておいてくださいとお願いしたら、おふたりの出会いのことを書いてくださった。

　ふたりの出会いは 1949 年、なんと芙美さんは 18 歳だったという。

　その回想はあっさりと簡潔なだけに、いっそう味わいが濃いのだが、芙美さんはこんなふうに出会いを予感していた——

「焼け野原に坐って、家を建てる人っていいなと思いました。私は音楽の勉強をしていましたが、音楽家はいや、画家もいや、と考えていき、彫刻家がいいなと思ったのです。私は線の細い人は苦手なのです。彫刻家は仕事がら朴訥な人ではないかと思ったのです」

　会ったとき、掛井さんはいきなり芙美さんの顔をデッサンしたという。さらに、すぐに粘土で塑像をこしらえて、それはブロンズ像になって残っている。こんなに劇的な出会いというものをほかに知らない。

　芙美さんはヴァイオリニストで、結婚してしばらくは日活映画の撮影所で、映画音楽のために演奏していたとうかがった。そのために調布に住んだということも。

「もう弾かないのですか?」

「重くてダメ」

　たった一度きりだけど、演奏していただいたことがあった。そのときの曲目は、画家のルソーが作曲したワルツ『クレマンス』だった。

　1908 年、27 歳のピカソが晩年のルソーをアトリエに招き、ローランサン、ブラックらと開いた夜会のことを息子の隆夫さんが教えてくださった——

　ステッキとヴァイオリンを携えて現れたルソーは、アポリネールから賛美の詩を贈られると、最初の妻の名前を題名にしたワルツ『クレマンス』を奏でて返礼した。

　なんともロマンティックな逸話だが、芙美さんが写した楽譜の上に掛井さんが絵を描いたものは作品となった。

垂直人間

――細く、細くなっていったのですね？
――そう。僕は怖かった。

　ジャコメッティの彫刻がどうしてあんなに痩せて細長いのか？
　『ジャコメッティ｜エクリ』の中に、その謎があっけなく明かされている。
これくらいの大きさの彫刻にしようと決めて、１ミリだってゆずるまいと
しているうちに、幅が小さくなっていったのだと。

　掛井さんに初めて会ったとき、背筋がピンと伸びて天を突き刺すよう
だった。世の中のみんながグニャグニャし始めていて、垂直人間をめっ
たに見なかった。
　この人は高い頂でないと憩わないアルピニストだと、氷壁をピッケル
を手にのぼってゆく姿を思い浮かべた。山から下りてきたアルピニスト
が、ピッケルを挿したリュックサックを脇に置いて休んでいる。ここにい
るけど、きっと気持ちはもっと遠いところに置いてきている。磨き上げ
られたオックスブラッド色の革靴、オリーブ色の丈の長いコートを着て
いて、すばらしくカッコよかった。
　この人は、生ぬるい連中を許さないだろうという怖さもあった。
　風貌も、骨格も、根っからの彫刻家に見えた。ジャコメッティに似て
いると思った。

「どうして、あんなにヒョロ長いんでしょうね、掛井さんの彫刻のニン
ゲンって？」
　だれかがギャラリーの中で、連れていた子どもに話しかけている。

彫刻の小舎

初秋のころだったか、マエストロ（掛井さん）が小淵沢にある作品収蔵庫へ行くとのことで、同行させてもらった。それが小淵沢へ行った最初だった。

　高速バスで行くと、小淵沢に長田さんがクルマで迎えにきてくれていた。長田さんは元美術教師で、収蔵庫の管理やケアをしてくれている。作品のことはすみずみまで把握していて、この人がいればわざわざ図録でたしかめないですむ。

　収蔵庫は外壁がガルバリウム、中へ入ってみると高い天井に木の梁が渡されている。巧まない工作物の味があって、そのまま小さな美術館にできないものかと思うくらいだ。

　すみずみまで、あらゆる素材の彫刻がひしめいている。ジャコメッティがいったように、いかなる彫刻もほかの彫刻を廃棄しはしない。二階に上がってみると、油絵ばかりか抽斗には厖大な版画がおさめられていて、棚には紙や木でこしらえたマケット群が並んでいる。これに似たものがあるとしたら、パリのリュー通りにある merveilleuse maison "Deyrolle"（驚異の部屋、デロール）ぐらいだろうか。ありとあらゆる昆虫や鳥類、小動物の剥製と標本が並んでいて、その奇観に立ちすくむ。

　掛井さんの作品はそれがいつ制作されたものかにかかわらず、生まれながら古色があって美術品というよりは発掘された古代の遺品のようだった。

　作品の一つがこわれてしまったのを修繕するというのだが、ブロンズや鉄という金属で作られている彫刻が、けっして不変なものでなくほころびたり傷つくということに虚をつかれた。マエストロは、作品のまえに坐り込んで、黙々と長い時間手を動かしていた。

　隆夫さんがかけた CD が流れていて、聴いたことのない曲だったので、なんですか？　とたずねると、ジャケットを見せてくれた。
　アルヴォ・ペルトの『タブラ・ラサ』。

いきなり虚空に大星雲がひろがったようなめまいをおぼえる曲だった。
　マエストロの作業がつづくあいだに外へ出てみると、香ばしい枯れ草の匂いがして空気は乾いている。陽だまりに立っていると、ミツバチの羽音がひっきりなしに行ったり来たりしている。
　世界には何も欠けていないと満ち足りた気分で、陽射しに目をほそめた。稀有の芸術家に出会って、その近くにいられることの幸福に胸がつまった。

「麦」

夏の花

知り合ってすぐに調布の旧宅を訪ねたことがあった。夏の暑い日で、テーブルに麦茶を入れた切り子ガラスのコップがのっていて、そのむこうに二冊の本が置いてある。

　一冊は井伏鱒二の『黒い雨』、もう一冊は原民喜の『夏の花』だった。表紙の色褪せた古い版だった。その日は原爆投下の日で、その二冊の本を読むのが慣いだという。

　ちょうど開催中の原民喜展のチケットをいただいた。未読だった『夏の花』を帰りに書店で探すと、文庫本が見つかって、車中で読み始めてその晩に読み切った。あまりに生々しい災厄の描写にひるんで、なんどか本を閉じて呼吸をととのえた。

　掛井さんにとって戦争がどんな意味を持っているか、そのときにはボンヤリしていたが、ふたりのお兄さんが戦死している。

　原民喜の展覧会はこぢんまりしたものだったけれど、ハイカラで繊細な詩人が原爆で被災する傷ましさと不条理が迫ってきた。

　おぼえているのは一本のネクタイに荷札を付けてあるもので、そこには「ちょっとイイでしょう」と一行。作家の遠藤周作へのプレゼントだという。

　掛井家の旧宅はやがて建て直されて、モダンなオブジェのような住まいになった。

　入り口には大きな亀の彫刻が壁に這うように付いていて、そのモチーフは作品でもおなじみだ。アキレスと亀が競走するのだが、亀はついに追い着かれないというパラドックスは、ゼノンの背理として知られている。

　それにしてもせっかちだった掛井さんがどうして亀に肩入れしていたのか？　いつも玄関で一瞬、ユーモラスな謎を突きつけられる。

　新しい住まいができるまでのあいだ、ご夫妻は四国の海辺の近くで暮らすことになった。

　海辺の土地で、静養するにはうってつけと思えたけれど、のんびり暮らすというのが性に合わなかったのだろう。お便りには、風景や隣人た

ちの描写がなくて、この辺りにはおいしいパンがないと不満が記されていた。
　おいしいパン、おいしいコーヒー、シャレたブティック、書店、ギャラリーがないと呼吸ができない人だった。どうしたって田舎住まいのできない街っ子で、鄙びたものを賞でるようなことはなかった。

　なんでもとびきりの上質でないとお気に召さないから、芙美さんはたいへんだったろうと思う。版画につかう紙も名店のというのではなく、自分の納得するものを選ぶようだった。版画やドローイングの額装についてもおなじだったという。
　あるときビンボー一つしたことがない、とおっしゃった。真意をはかりかねたけれど、けっして驕りだとは感じなかった。貧しさに眉をひそめるのではない、いくら金をかけていようとビンボーくさいものが嫌いだったのだろう。
　けれどズケズケと思ったことを口にするものだから、ときに孤立はまぬがれなかった。強い基準をつらぬこうとするときに起きる摩擦があっただろうと思う。ハイエナの群れに襲われたライオンのように、世間との争いにてこずっていた。
　ほんとうに守るべきは、こういう人だと思い上がった気持になった。人にそう思わせるものがあった。

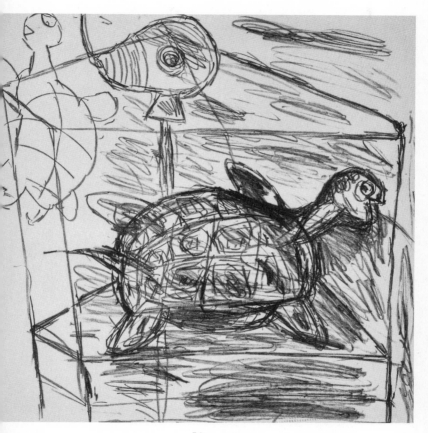

「亀」

ニンゲンの面影

40歳のときに、白内障で水晶体を摘出して、手術後、ニンゲンがベルギーの画家アンソールの描くように見えたという。

　どんな絵だろうと見てみると、仮面をかぶっていたり、目がくぼんで骸骨さながらの不気味な顔が浮かび上がってギョッとした。

　ニンゲンというものが、こんなふうに奇怪な生きものに見えていたのかとうろたえた。きわめて健やかな人だと思っていたけれど、彫刻家の目はそう単純なものではなさそうだ。

　こんなこともおっしゃっていた——

　キリストが盲人の瞼をなでて、奇蹟を起こしたときに、盲人がボンヤリと見たニンゲンのかたちこそが彫刻なんだよ。

　長いお付き合いだったが、彫刻が何かということを語ったのは、この二度だけだったと思う。

　そんなことをおぼえていたので、作品を見るときに目をほそめて焦点をボカしてみたり、頭をゆすってみたりしてみた。

　輪郭はハッキリしなくなってブレる、ブロンズや鉄やガラスといった固い素材が、グニャッと身体を捻ったり、痙攣し始めたりする。

　鑑賞するよりも、制作したときの粘土をこねる手の動きに共振するのがたのしくなってきた。物質の中に溌剌とした「いのち」が胚芽しているのを、さぐりあてるよろこび。

　ただ見ているだけじゃ、何も見えてこない。絵でも彫刻でも、静止して動かないと思い込むのはいわれのない先入観だ。鑑賞するなどということを知らない、野蛮で落ち着きのない子どもだったころ、どんなふうに絵や彫刻を見ていたか、思い出してみなければと思う。

　掛井さんの彫刻は、小さいものであろうと大きなものであろうと、見るものの年齢の分別や知識というものを無効にしてしまうところがある。小さな子どもが公園にあった彫刻によじのぼっている写真があって、いいなあと頬がゆるんだ。拒んだり、突き放したり、偉ぶったところがないから、子どもが平気でさわったりよじのぼる。

掛井さんの作品の持ついいようのない懐かしさは、杓子定規では測れないニンゲンの面影があるからだろう。

　グニャッと歪んだ不安定なフォルムは、目も鼻もあいまいな原始の哺乳類のかたちに似ている。それこそが、いのちの面影というものかもしれない。

　彫刻は物体ではなく、宇宙と共振するいのちかもしれない。しっかり立っていないと、古代から流れつづける生命潮流にザブッとさらわれる。

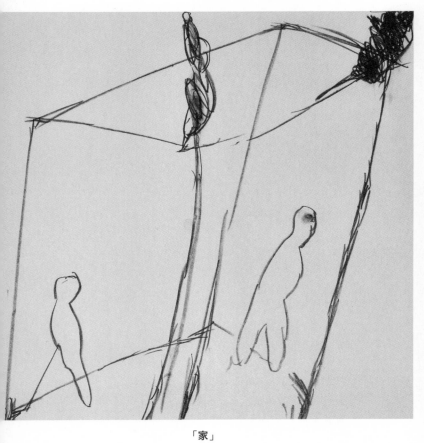

「家」

彫刻家のパレット

ある日、隆夫さんがアトリエのどこからか絵の具箱を引っ張り出してきた。小学校や中学校で美術の授業でつかっていたようなありふれたものだ。片面がパレットになっていて、絵の具や筆も入っているから、これだけあれば絵を描くことに不自由はないだろう。

　戦死したお兄さんの遺品だという。こびりついた絵の具はカチンカチンに固まっていて、泥のようにしか見えない。絵が好きだったというお兄さんのことを慕っていた掛井さんは、この古びた絵の具箱をたいせつにしていた。護符のようなものだったかもしれない。

　お兄さんはふたり、長男はフィリピン沖で、三男はニューギニアで戦死している。このことの悲しみについて、掛井さんはお母さんを介して語っている。

　「その報せを公報で受け取った日以来、母の生き方は変わった。母は死ぬまで日本国を愛さなかった」

　そして、65歳でキリスト者になったという。

　つらい思い出だろうが、お母さんのことを話すときに、掛井さんの顔はみるみる子どもに戻ってしまう。

　「私にとって、年老いても母は若く美しかった。私は母が兄の家に上京する毎に母と会うのがたのしみで、母と散歩した。母と歩くときは、常に母の肩の上に手があった」

　ところで、ご子息の隆夫さんという名前は亡くなったお兄さんのものだ。どれだけの思いが込められているかと思う。

　「まだ幼い頃、日曜日や祭日の休みになると、兄弟の多い（十人兄弟、兄四人姉三人妹二人）僕は、兄貴達に連れ出されて神社や野原に写生に出かけたものだった。三男の兄貴（隆夫）は、特に画が巧かった。それは楽しい幼ない日の思い出である。それから時は経った。兄貴達は、みんな戦場へと狩り立てられて行った。長男は、フィリピンにて戦死。殊に文芸を愛した三男の兄貴も、ニューギニアにて、これ又戦死した」（掛井五郎）

雷鳥の森のこと

二本めに出てきたワインが、アジアーゴ産だというので、そのアジアーゴこそは、敬愛するイタリアのレジスタンス作家リゴーニ・ステルンの故郷だと説明した。

　ウエイターは困惑していたが、ずっと心にしまっていたことが堰をきって溢れ出し、止まらなくなった。

　リゴーニ・ステルンは、ナチのオーストリアの収容所から脱走して、徒歩でアルプスを越えて、雷鳥の住む森へと帰還した作家だ。草や若葉、生のカタツムリまでを食べながらの、およそひと月の行程だった。

　冷たい空気に震えながら小枝を踏みしめて森を歩くように書いたのが、『雷鳥の森』という本だと、噛んでふくむように教えた。巨大な雷鳥の羽音や、猟犬のうなり声、きついグラッパの香りや、熱々のポレンタの匂いや、荒っぽい野外のよろこびが溢れている一編だ。ナチとの戦いで斃れた8万人ものパルチザンのことや、アウシュヴィッツから脱走したことを忘れさせるほどの、すばらしく力強い野生のスケッチに息をのむだろう。

　ウエイターは、聞き流さずにメモをとった。

　こちらは別のことを思い出していて、いったんグラスを置いた。

　いつだったか、その『雷鳥の森』を芙美さんにすすめたことがある。感想をうかがおうと思いながら日を繰ってしまって忘れていたが、掛井さんの個展へ行っておどろいた。

　『雷鳥の森』をモチーフにした絵が掛け軸になって表装されている。ヒトの顔をした羽をひろげた雷鳥、巨大な弾丸、トーテムポールのようなニンゲン、彫ったような筆跡で雷鳥の森と書かれてあり、日付は 2007/夏とある。

　イタリアのロードレーサーが買えるくらいの値段だったけれど、これは自分が買うべきものだと思い切って購入した。恥ずかしいくらい上ずっていただろうと思う。

　そんないきさつを『雷鳥の森』の翻訳者の志村啓子さんに教えて、彼女が上京した折に、掛井さんのアトリエへ案内した。本の感想を送った

のがきっかけで、手紙のやりとりがつづく仲になっていたからだった。老作家リゴーニは篤い病の床にあったが、志村さんは雷鳥の森の掛け軸のことを手紙でつたえた。そのあと、アジアーゴまで見舞いに行ったと話してくれた。大きな樫の木のようなリゴーニが、相好をくずしてよろこんでくれたと聞いた。

　それから一年もしなかった。
　志村さんが亡くなったと、面識のなかったイタリア文学者のご主人から手紙をもらった。混乱している文面だったが、妻の残したものに、あなたからの手紙が何通もあったので、と添えられている。偲ぶ会をやるので、弔辞をお願いしたいという。

　耐えられないような暑さの午後、志村さんを偲ぶ会が催された。祭壇には白い花がどっさり飾られていて、それが沈鬱な美しさの故人にいかにもふさわしかった。
　長い弔辞を読み上げた。
「思えば、啓子さんが、いつしか私のことをコンパエザーノ（同郷人）と呼んでくださるようになったように、私も又、自分でコンパエザーノを探さなければいけないと思いつめていて、五郎さんと芙美さんにリゴーニ・ステルンのことをおしらせしたのです」
　星々の友情というものがあって、たとえ別れてもそのきらめきは消えないし、やがては一つの星座を構成する。
　コンパエザーノというのは、どんなに逆境の日々であろうと、離れ離れであっても存在するだろう。
　リゴーニ・ステルンと掛井五郎は、どちらも天を突くように直立する巨木だった。

「蝸牛」

帰郷

お母様は、江戸時代から続いた鰻やの娘で、そこには徳川慶喜も通ってきたという。

「案外、ボクには慶喜の血が流れているかもしれないよ」なんてことを、ニコリともしないでおっしゃる。

　そういえば鰻が大の好物だった。渋谷にも一軒贔屓(ひいき)にしていた店があって、古い一軒家の二階に上がって、ご馳走になったのをおぼえている。マエストロはとりたてて鰻についての講釈をするでもなく、サッサッと小気味よく平らげた。

「静岡は、ほんとうに恵まれた土地です」と故郷をたたえながら、「でも、藝術家は故郷に帰ってはいけない」とクギを刺す。

　このことはなんどか聞いた。そんなに意地をはらなくてもと思うこともあったけれど、静岡での「STORIES」展の初日には息子さんのクルマで駆けつけていらっしゃった。

　来るなり「帰る！」というので困ったけれど、みんなも想定していたのだろうか平然としているのがおかしかった。帰郷したというおもはゆさがあって、居心地がよくなかったのかもしれない。

　帰りがてら市民文化会館の壁面に飾られた『南アルプス』という巨大な彫刻を見た。ふくよかな女性の肢体がフンワリと宙に浮かんでいて、見上げていると引き寄せられる。

　この作品は母への思慕がつのってのものだと聞いた。母恋いだけでなく、トンボを追いかけたり、川で泳いだりした五郎の少年時代の思い出がここにあるのだろう。

　そうか、帰りたくて帰りたくてウズウズしている自分を必死でなだめようとしていたのか。だから、「故郷をふりかえるな」と戒めつづけたのか。あっけなく謎がとけたような気がした。

　それにしても、こんなに大きくてこんなに軽やかな彫刻というものは見たことがない。永遠に女性的なるものが高みへと引き上げ、昇らせてゆくと信じていた人ならではの作品だ。

　マエストロは、お母様のことを美しい人だったと、ことあるごとにシャ

ンソンのひとくさりのようにくり返すのだった。剛直な人だったけれど、母を恋う気持ちを包み隠さなかった。

　ご本人は背筋をのばして直立しているけれど、作品の女性像はどれも大地にべったりと坐って、肢体がグニャッとたわんでいるのが、ふしぎでならなかった。

　子どものころにいっしょにメキシコのベラクルスに滞在していた隆夫さんによると、メキシコで女たちがそういう肢体で坐っていたからだという。しっかりと大地とつながる重心の低い情愛の姿勢だ。

　そのころのベラクルスがどんなところかずっと気になっていたが、隆夫さんの回想には、青空の下の荒涼とした大地や岩がひろがっている——「私のメキシコの思い出は、母が市場で買い求めた鯵を干物にするために、開いて塩を振り、三階建ての家の屋上で乾かします。私が見張り番を頼まれたのですが、コンドルが飛んできて、干物欲しさに空を旋回する姿が、かっこいいのですが少し怖かった」

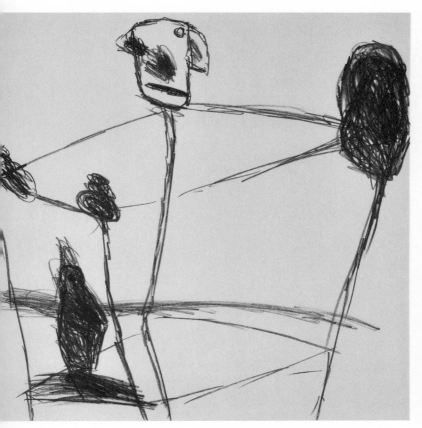

「影」

ミツバチのように

小淵沢の収蔵庫には彫刻だけでなく、ドローイングや版画、マケットなどをふくめると２万点を超える作品がおさめられている。初めて中に入ったときは、くらくら立ちくらみがした。どれも生きていて、発散する熱気がこもっているように感じたからだ。

　友人は、たくさんの動物がいるジャングルだと喩えた。大きさも素材もさまざま、抽斗にしまってあるものは見たことがない。

　それにしてもどうしてこんなに厖大な作品をこしらえたのか、説明がつくものではないだろうが、彫刻家の手は止まらなかったとしかいいようがない。

　なにしろ、じぶんの個展のときも片隅で何かを描いている。そこに並んでいるものは過去のものだという意思表示だったのだろうか。撮影のモデルになりながら、ボールペンでメモ用紙にカメラマンを描いてしまったこともあった。

　思い出したのは、ミツバチはじぶんの食べる分より多くハチミツを作るという習性のことだ。いっしょに生活しているハチのためにせっせとハチミツを作る。こうした生まれながらの利他の営みについては、神のみぞ知るふしぎな力が与えられているとしか思えない。

　ずいぶん前のことになるが、代官山の小さなビルの屋上の温室で、ガラスの作品だけの展示をしたことがあった。主催者が、盗難を心配してその管理について苦心して泊まり込んでいた。それを見て笑いながら、持っていくなら持っていっていいよとおっしゃった。

　こしらえているときにはぜったい指一本だって離さないけれど、いったん手放すと、あとは勝手に生きてゆきなさいというふうなのだ。冷たいとか厳しいとかではなく、自律をうながすような接し方というか……。

　掛井さん亡き後、収蔵庫に入ってみると、残された作品が困っているように見えた。主がいなくなってしまったことを受け入れられずにいるのかもしれない。

バンザイ・ヒルのこと

掛井さんは分厚いレンズの眼鏡をしているせいで、視線のありかが分からず、どこを見てるのかなと不安になることもあった。

　46歳のときに白内障の手術をしたというのだが、ずいぶん早い発症だったのではないだろうか。手術で入院しているとき、その日がたまたま終戦記念日で、テレビでサイパンでの集団自決の映像が流れたという。

　アメリカ軍に追いつめられて、ついには崖っぷちから次々と身を投げる。口々に「天皇陛下万歳」と叫びながら。その数は1万人にもなった。

　掛井さんのうちに込み上げる感情があっただろうと想像する。怒り、悲しみ、説明のつかない感情が噴き上げてきただろう。どうしてそんな推量をするかといえば、これがきっかけで「バンザイ・ヒル」というブロンズ像が生まれることになったからだ。

　手を突き上げている姿態は、天へ昇るようでもあるし、まっさかさまに落ちてゆくようにも見える。ギャラリーでのんびりと鑑賞できるようなアートではない。見るだけじゃダメだ、君はどう思うんだ、とグイッと突きつけるようなところがある。たくさんの作品の中でも、このブロンズ彫刻はきわだった強度を持っている。

　彫刻ってなんだろうと思う人がいたら、「バンザイ・ヒル」の前に立ってほしい。

　彫刻が何かだって？

「それはエモーションだよ」

『気狂いピエロ』の中のサミュエル・フラーとおなじことを、掛井さんは断言するだろう。

彼の孤独

掛井さんは孤独だったろうか。そうだったかもしれない、そうでなかったかもしれない。容赦ない人で、どんなときでも直言してはばからなかったから、煙たがられて遠巻きにされていたところもあった。薪ざっぽうで殴りつけるようなことばに、相手が立ち往生する場面に立ち会ったことも一度ならずあった。

　だれだったかが挨拶をしたら、もう少し気のきいたことをいえないのかと一撃されたというが、世慣れたことばや態度を許さなかった。気鋭のイラストレーターと同席したときは、いきなり「君はエラそうだな」と鼻っ柱を折るようなことをいうのでハラハラした。そこには気に入ってるらしいニュアンスがあって、突き放してはいないと感じられたけれど。

　どちらにせよ、好き嫌いがハッキリしていて、あいまいな判定をしない。自身が描く線のように、迷いがなかった。引かれた線をなぞるなんてことは、ぜったいにしない。

　こういう人を曲解したりするのはまちがっていると思う。裸の王様に、「ハダカだ！」と言わずにはいられないだけだ。どうして、そのことが分からないのかと、ずいぶん地団駄ふんだものだが、その分すばらしい先輩や友人に恵まれていたと思う。

　歳上の彫刻家、佐藤忠良さんは「なんという驚くべき創造力！」と絶賛した。友人の保田春彦さんは「死後に必ず天才の系譜に入る」とドキッとするようなことをおっしゃった。奥様のシルヴィアさんがKAKEIはgenio（天才）だと常々いっていたということを、亡き妻を偲ぶような口調で語ってくれた。

　天才という言葉があやふやに思えて、どういう意味ですかと質問すると「生まれながらの描線の確かさ、大人でありながら子どもの描線を有していること」と補足してくれた。掛井さんについての評言ではこれ以上のものはないと思う。おなじ彫刻家からのものだというところに価値がある。「世界を均質に見る視線を有している」ということもおっしゃっていた。

　その狷介さのせいもあるだろうか、変貌がめまぐるしい掛井五郎という作家は論じられることが少なかったが、保田さんの懇切な言葉はそれを補って余りあるだろう。その保田さんも鬼籍に入って久しい。

ノアの方舟

掛井さんの作品には、規格におさまらないものがあって、旧約聖書を題材にした三部作がそうだ。
『ノアの方舟』『哀歌』『ヨハネ黙示録』、いずれも27メートルに及ぶ絵巻物で、これを見たときにはことばを失った。
　それぞれ、旧約聖書を一字一句書き写して絵を付けたものだが、厳かな定言にユーモラスな挿絵が添えられている。腑に落ちない受難そのままに歪んで、笑いともつかず宙吊りになっている。
　ポップでありシュールでありコラージュであり、カットバックでありフラッシュバックでありクローズアップであり、ユダヤの民の正典をあらゆる手法によって再現しようとする狂おしいまでの力業だ。

　思い出してみると、そのころ、マエストロは世界の各地で起きることに嘆き、怒り、いったんは絶望し、また希望の光を見いだしてということをくり返していた。手紙にも怒りや嘆きや悲哀の色が濃かったと思う。
　だから、この旧約聖書は彫刻家の思想的な煩悶であり、日記そのものともいえるだろう。だから、泣き叫ぶ少女の写真の切り抜きがコラージュされていたりする。
　旧約聖書の日付を書き換えようという野心的なこころみだと、あらためて気付かされた。あるいは、源泉へと遡ろうとする意志だ。

　お手紙をいただいていた——
「今日も描き続けているのは“ノアの方舟”です。我が家を方舟にしたてて、流れてゆく物語です。毎日報道されている災害も、旧約聖書、創世記の時代と重ね合わせ、驚くべき新鮮さを感じます」

　描かれているのは、この世のありとあらゆる災厄の地獄図だが、泥のあちこちに希望の芽が吹いているようでもある。悲惨のきわみを描いてもどこかしら端正さとユーモアがある。救いのようなものがほのめかされている。
　けれど、こんな途方もない大きさの作品をどこで展示できるのだろう？

そういえば、隆夫さんが「父は展覧会のために作品を作ったことはありません」とおっしゃっていた。なんときっぱりとした、潔い姿勢だろう。

　そう思ってみると、美術館やギャラリーで展示することを想定しているような作品というのは、なんだか小賢しいような気がする。こんなふうに埒（らち）を越えてしまうものこそが、ほんとうの創造物かもしれない。ついつい掛井さんのイノセントな無謀さに肩入れしたくなる。

　方舟ということでは、調布にある掛井邸は大きな扉を引いて入るのだが、たしかに舟のようなかたちをしている。中庭にはいくつも彫刻が置いてあって、方舟の同乗者と見えないこともない。やれやれ、洪水にあわずにすんだというように安堵している表情だ。

　ひょっとすると、掛井さんはやがてくる洪水というカタストロフのことを本気で憂えていたかもしれない。それでなければ、黙示録をわざわざ絵巻になんかにしないだろう。

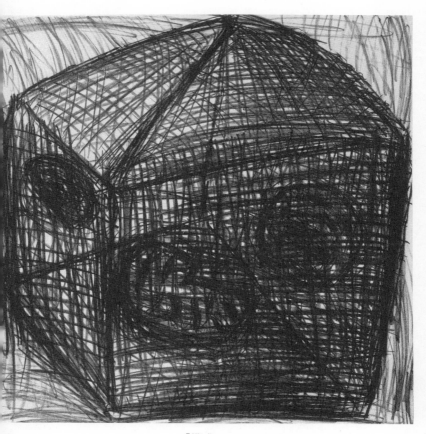

「構成」

陽気さが溢れて止まらなくなった

掛井さんは、日本大学での特別講義のとき、レナード・コーエンの音楽を流しながら講義をしたという。その映像も残っているけれど、タイムスリップしてでも潜り込んで聴講したかった。

　コーエンのロンドンライブのDVDは、プレゼントでいただいていたが、どうしてコーエンなのか腑に落ちなかった。隆夫さんにどうしてなのか理由をたずねてみた。

　なんと掛井さんがコーエンと出会ったのは、メキシコのベラクルス大学の前任者、高橋清さんからレコードをもらったのがきっかけだという。コーエンの最初のアルバム『Songs of Leonard Cohen』の発売が1967年。折しも、メキシコオリンピック反対運動などもあって、ベラクルス大学の学生たちもコーエンの歌を聴いていたという。

　いったい、どんな歌だったのかとひさしぶりにDVDを再生してみることにした。

　暗鬱のゴッドファーザーと評されたりもしたコーエンも、ロンドンのライブでは74歳になっている。飄々とした軽みがあって、絶望をくぐって微笑む仙人のようだ。ポツリポツリ歌の合間にしゃべる話が洒脱で、歌に劣らずすばらしかった。

　彼の禅の師が98歳のときに、「死なないでごめんね」とコーエンに詫びたという。そんなエピソードを紹介しながら、「私もおなじ気持ちだ」とつぶやいて笑いを誘う。

　みんな知ってる
　船が漏っていることを
　みんな知っている
　船長が嘘をついていることを

　こんな歌詞は、いまこそ鋭く突き刺さるだろう。世界がゆっくりと終末にむかっていることを、まるで夕陽が沈むのを眺めるように淡々と歌うコーエンは、絶望することにも倦んでいるようだ。

「世界にはヒビがあるけれど、光はそこから差し込む」と歌うと、それを信じたくなってくる。

「哲学や思想も深く勉強したが、陽気さが溢れて止まらなくなった」とコーエンが歌うとき、マエストロは大きくうなずいていたのかもしれない。

　不服従の歌手と彫刻家が、遠く離れていながらギュッと手をにぎり合っている。人生の夕暮れに、やっと噛みしめる甘美さにうっとりしながら。

「達磨」

工作人

あるとき、堀辰雄の『聖家族』を読みたいとおっしゃったので、神保町の古書店をはしごして函入りの美しい版を見つけた。どうして堀辰雄なのかといぶかしく思いながら、お宅へとどけたら、思いの外よろこんでくださった。

　堀辰雄がお好きなのか、ラファエロの絵の聖家族なのか、掛井さんとの絆を知りたかったけれど質問するのはぶしつけだとためらった。

　画家や彫刻家がどういう本を読んで、どんなふうに作品への引き金にするのかそのことに興味があった。掛井さんの書架は、二階へ上がる階段の脇で、選び抜かれた本が並んでいる。いつも、上り下りするときにチラッと見ながら、一冊一冊とりだしてみたかった。

　そこは波打ち際で、むこうには大海原がひろがっているように思えた。並んだ本は、アトリエにあるノミやコテや塑像をこしらえる工具とおなじような、用を足すためのツールなのだろうか。

　分厚い美術書の隙間に、多分、新聞か雑誌の切り抜きだろう、ブレッソンの撮った「朝食をとりに行くジャコメッティ」が画鋲で留めてあった。画鋲もすっかり錆びてしまって、その赤錆色が粗末な紙にシミとなって滲んでいる。どんなに長い時間、ここに留められていたことか。

　ほんとうに滋養となるものだけを身のまわりにおいて、それを骨までしゃぶりつくす。おそらく、本でも絵でも写真でも人でも、なんであれ貪り食ってしまわずにはおかない。そこにあるのは、あたりさわりのない教養ではなくて、すさまじい侵犯と暴力だ。

　マエストロの近くにいると思い込んでいたことが恥ずかしくなった。

おいしいのか不味いのか

「父は、アイスキャンデーを両方の手に持ってペロペロしてますよ」

　隆夫さんがマエストロの甘いもの好きをすっぱぬいた。

　ウイスキーに氷を入れてすするように味わうのがお似合いなのに、アイスキャンデーかと肩透かしを食った。少し衰えが見え始めていたころで、食欲がなくなったのではという心配があったけれど、それならだいじょうぶだと安心した。

　美食家のスノッブさは少しもなかったけれど、食べることをおろそかにしない人だった。突きつめると、不味いものはキライだった。

　一度、ヨコハマにあるドイツ料理のレストランへお連れしたことがあったが、一皿の料理でフォークが止まってしまった。シェフを呼んで、ひと言注意をうながした。おそらく、1ミリくらいの味のズレだったと思うのだが、その不正確さを見逃さなかった。注意されたシェフも、この人は只者ではないと気付いたのだろう、ていねいに詫びてくれた。

　小料理屋では、入るなり「テレビを消しなさい」と言って、主人とやり合った。こっちはハラハラするばかりだった。

　あれこれ思い出すとキリがないけれど、ある美術館のスタッフと会食になったとき、案内されたのがホテルの中のブッフェだったことに気付いて、

「私はブッフェはキライです。ご馳走するからレストランにしましょう」

とサッサと先に立った。レストランでの会食は、なんとも重苦しい空気で、おいしいのか不味いのか分からなくなった。

　衣食住すべてに厳しいものさしがあって、そこそこで手を打ったりしない。そのことで孤立しようと、いっこうに意に介さない。そういうところは、断固としていてカッコイイと思った。

　いずれにしても、掛井さんにとって芙美さんの料理が世界一だっただろうから、こればっかりはしかたない。

47

長い長い旅

米寿をすぎるころから、掛井さんの衰えが気になりだした。耳が遠くなって、会話がむずかしくなって、足元がおぼつかなくなった。

　それでも創作意欲はいっそう高まっているようで、恢復（かいふく）してまったく新しい境地へ歩いていくのではないかと見守っていた。

　アトリエに下りられなくなって、トイレットペーパーの芯を用いてオブジェをこしらえていると知って驚いた。ないならないでなんとかする、近くにあるものだけ十分だというのだろうか？

　へこたれないブリコルール（器用人）のスピリッツが、世界をにらみつけている。まるでゴヤだ！　耳が聴こえなくなっても、大病をくり返しても、ゴヤは不屈だった。災厄を逆手にとって、闇をのぞいて、死後の世界を幻視した。

　老いたゴヤは、二本の杖を突いている自画像を描いて、意気軒昂（いきけんこう）だった。そこに、こう書き付けて……。

　Aún aprendo.（おれはまだ学ぶぞ！）

　最晩年、週に二度ほどトレーナーによるリハビリがつづいて、住まいのまわりを二周するのが習わしだった。角をまがってしまうとふたりが見えなくなって、しばらく路上で立ちすくんでいた。

　マエストロはダウンの入った黒いベストにハット、杖を突いていた。笏（しゃく）を手にした王のようだった。足元から冷気がつたわってくる寒い日だったこともあって、シュティフターの『水晶』という掌編のことを思い出していた。

　幼い兄と妹が、谷のむこうに暮らす祖母をたずねて、その帰り道に雪に降られてしまって、ついには氷の世界に閉じ込められるというだけの話だが、気丈にふるまう兄と、その言うことにいちいち「そうよ」と従う妹のけなげさに心をうたれる。

　夜になってあらゆる村の鐘が打ち鳴らされる。夜空には星々がかがやき、またたき、ふるえて、流れ星が射るように飛んだ。いつのまにか、知らずに氷河を越えて上へのぼってしまう。やがて村人たちに見つけられるのだが、こんなことがあってから、ふたりは遠い山を見るとき「い

ままでよりいっそう真摯な気持ちでそれを眺める」ことになる。

　掛井さんと芙美さんが10代の終わりに出会って、それからマエストロが91歳で昇天するまでかたときも離れないでいた。

　何が奇跡といってこれほどの奇跡はないだろう。

　やがて、遠くからふたりがゆっくりゆっくり歩いてくるのが見えた。気の遠くなるような長い旅をおえたのだ。その一歩一歩をみつめた。

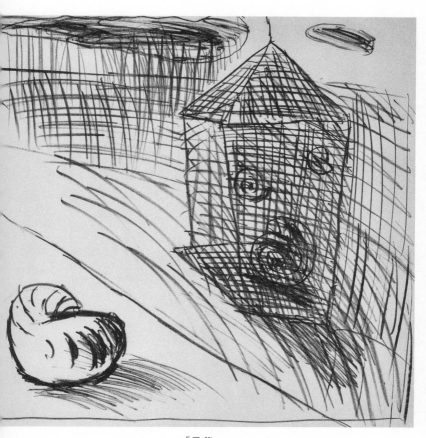

「貝紫」

紙の彫刻

歩くことが不自由になり、聴覚を失い、まるで孤島のように世界から切り離されて、アトリエにも下りることができず、ぼんやりとインターフォンに付いたカメラに写る外界を眺めていると聞いて不安になった。佐藤忠良さんを驚かせた、あの「驚くべき創造力」は、どこへ行ってしまったのだろう？

　そんなある日、何かがマエストロを奮い立たせた。思いもよらぬトイレットペーパーの芯を素材としたオブジェをこしらえ始めた。

　ボールペンの尖端をキツツキのくちばしのように打ちつけて、紙彫刻とでもいうような新しいジャンルの作品を生み出した。

　3年間でその数、およそ1700点。一つとしておなじものがない。

　ブロンズや鉄を相手にできなくなった老いたマエストロの不如意な手遊びだと思って、丹念に見ようともしなかった。厖大な作品群は、ダンボールに収納されて、アトリエの一隅に置かれていた。

　不明を恥じるしかない。芙美さんのひと言で、目が覚めた——
「一生懸命作ってたんですよ」

　制作風景は、甥っ子で撮影監督の重森豊太郎さんが映像に撮ってくれて、3分のヴァージョンができた。これはまだ未公開だけれど、強度のある映像が圧倒的だ。

　隆夫さんもそばでマエストロの手先を記録していて、これはギャラリーTOMでの一周忌展で上映された。かなり長いものだが、一瞬も目が離せない。

　巨匠のメチエを手にした人が、こんなに必死にもがいている。なんとか閉塞状態から抜け出そうとしている。自分の身体に起こっている崩壊を受け止められない困惑があるだろう。袋小路を抜け出そうと、ボールペンの尖端を執拗にトイレットペーパーの芯に打ちつけている。これまで見ることのなかった創造の現場が、生々しく突きつけられる。

　完成した作品には、こうしたもがきや痙攣というものが消えてしまっていることに、初めて気付いた。生物的な死さえも、この人は超えてゆこうとして、断崖にギリギリと爪を立てている。

感情教育

掛井さんのキャリアで見逃せないのが、青山学院女子短期大学で教壇に立っていたことだ。その講義がどんなに自由で奔放だったか、いまでも生徒たちは忘れられないようだ。

　ギャラリーＴＯＭでの一周忌展にも、教え子たちが駆けつけて、だれもが立ち去るのを惜しむようにしていた。だれもがずっと胸に抱いていたことを打ち明けるように、教えられたことがその後の人生でゆたかな糧になったと語った。

　教え子でギャラリーの主になった人もいるが、たとえ美術とは縁のない生活をしていようと、生活の中で花を飾り、紅茶を淹れて音楽を聴くゆとりを持ちつづけている。

　それが、掛井五郎という人の薫陶でなくてなんだろう。

　あるときは、青山のブティックへ連れていって、「あなたたちは、いずれ母になる。そのとき、子どもにとってあなたは最初の女性になるのですよ。身だしなみも心も美しくあってください」

　それを聞いたとき、パッと浮かんだのは、ケストナーの『飛ぶ教室』のことだった。

　ギムナジウム（寄宿学校）の生徒たちが上演する五幕物の芝居が『飛ぶ教室』で、飛行機で世界中を旅しながら地理を学ぶというもの。子どものとき読んで、なんてすてきなんだろう、なんて自由なんだろうとワクワクした。そうか、掛井さんは正義先生の規律と禁煙先生の自由のどちらもを合わせたような感情教育をする教師だったんだ！

　精悍な風貌の彫刻家が、全人格をさらすように若い女性たちの前に立っている。どんなにかまぶしかっただろう。校舎の二階の窓から、いっせいに「五郎！」と叫ばれたこともあったという（これはもちろん本人からではなく、居合わせた人から聞いた話だ）。

　知識を分け与えるような授業ではなく、生徒たちの可塑性を信じて、いかに生きるかをさぐるように導くような教師。学校にいながら「脱学校」の方へとうながしていたということだろうか。

　教える人としての彫刻家は、スキルを手ほどきするかわりに、生きる

ことを丸ごとたのしみなさいと身をもって教えた。彼方に戦雲が立ちのぼり、人々の心が荒廃してゆくときこそ、地上を掛井五郎の彫刻で溢れさせたいと思う。かつてないほど、感情教育が求められているからだ。

　掛井さんには、まだまだやりたかったことがあっただろうが、蒔いた種は、死してのちに実をむすぶことを知っていたはずだ。
　そして、決然と言うだろう——
「私は裸で母の胎を出た、裸でかしこに帰ろう」

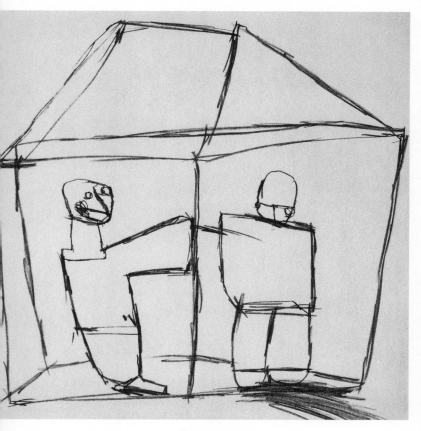

「夫婦」

異星からの隕石のように

掛井さんからいただいたハガキや書簡がいつの間にか溜まって、ダンボールにいっぱいになっていた。どれも秘匿しておくのは惜しいものばかりで、いつかまとめて紹介したいと思いつつ果たせないでいる。

　月並みな季節の挨拶などは省いて、いきなり本論に入るというスタイルは普段でも実践されていた。あるとき、だれかが手順を踏んだ挨拶をしたら、なんだそんなつまらんことしか言えないのかと一喝されたという。隙だらけの脳天に一撃をくらった相手は茫然としたことだろう。

　掛井さんにとってハガキや書簡は通信のための手段というより、手紙のかたちをした表現だった。その形式を揺さぶり、紙幅いっぱいにあらんかぎりの冒険を試みている。絵や文字が記されているけれど、どこか異星から落ちてきた隕石のようだった。写真をコラージュして、さらにボールペンで絵を描いていたり、そのまま額に入れて飾りたいアート作品になっている。

　一枚の紙片を荒野とするなら、そこを囚われの地としないで、思い切り吠え、あらんかぎりの力で走ってみようとしている。紙片の地平に風が吹きすさび、雨が大地を叩きつける。

　こんなにも自由でこんなにも奔放な手紙というものがあるのか！

　才能を見せつけられるというよりも、存在のエネルギーに圧倒されて、打ちのめされるのが毎度のことだった。のんきに散歩する人ではなかった。いつも断崖に立って、大地を蹴りつけるように歩行している気勢だ。

　手紙で語られているのは、生や死というのっぴきならない本質で、いつも背後にはゆったりとした音楽が流れ、飾ってあるだろう花の芳香が立ち込めて、アトリエから上がってきたばかりの彫刻家の創造の余熱が感じられた。

　作品ではあらゆる素材と格闘し親和するマエストロであり、捨てられているものを再生する「器用人」だったけれど、日々の生活の精神のガラクタをもてあそぶことを断固拒否していた。およそ雑談というものをしない。世間話を口頭にのせることをしない。それでいて、謹厳さから

滲む一滴のユーモアがあった。弱いものへの慈しみのまなざしがあった。そうでなければ、狷介孤高ぶりはもっと荒涼としたものになっただろう。

　晩年、少しずつ手紙の数も減ってしまい、そこで語られる心象には寂寥(せきりょう)の色が濃くなっていった。

　最晩年になって、事あるごとに「軽くなりたい」とおっしゃっていたと聞いた。死の影は、一瞬も停滞しない創造力にとって、どんなにか耐えがたい重さだったことだろう。最後に書かれていたのは、ほとんど叫びのような祈りだった。

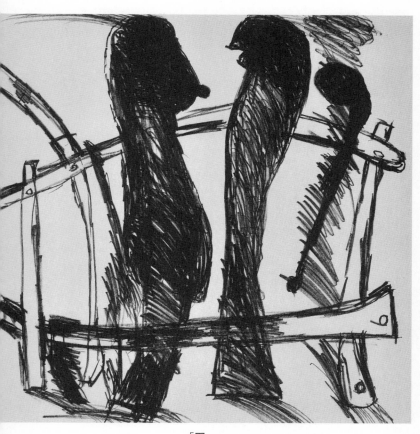

「園」

バイオリンの音がする。

静かな部屋で聴いている。

人生はさまざまがあったが、

美しい！

しかし、かない時が待っている。

「仕事」がしたい！　隻いたい！。

小さい贈り物を受けそて下さい。

6月5日。

90才。掛井五月。

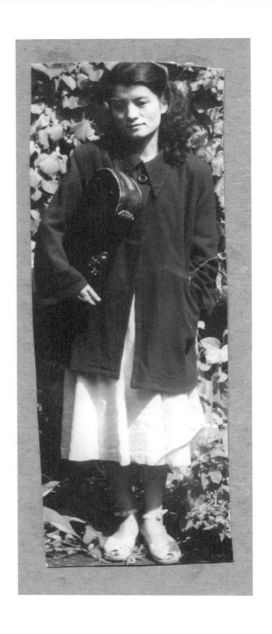

「五郎さんと出会って」

1944年、5月8日に入学した半ば、示本ズ2
言合った。その
所に、母が作った三軒茶屋の「ボンレD」
なるように、同校にした。
事業家です。同校。
兄と姉と妹と2人の半三姉弟。母は
か。「三浦んな」で
事情にお祭り2
ある日。母は
兄「

目、反対を押えきって従い出し、火畑えてエアフて辺りり。窓をぬかばえん門車干

口の中の一軒に、飛が...んで、何と言ったのだろう。その反物全部を買ってくんで・

私は母にそのお金を渡しました。いくらだったのか、いくら...全く覚えていません。

そこで、母は思い切って三軒家屋の豊地を入れ計に、13ARを作ったのでした。

計画していく資金のもと、開店してようやく軒先を少なく...全て増えていました。

大の[影]なり村と浮き生きと、キ科井戸人...が...えられた。ぞを筆を...たのだ...かえたで。と

...ます した。私は、こと喫茶店をキ持ちました。何かなか...と、...客の...が...より。

体を壊して...青山等院に行って...1ヶ月ほ...技術に建築...

キ木にキまって、選くと...日時...習材として稲森おにいさん

良いから、しょうと来えたのです。建築家で...はこん...だ...見で渡す際...り。

（本文は手書きの縦書き原稿用紙のため、判読が困難です。）

と、井さんの家は、全く、お酒は、三度と食べます。デッサンです。

父に入って、さすが、お酒を飲むことに入って、少しほ口にしばらく夏だった。

BARに行くまで、おっさんだけど、何か生きて居た事…それか、何かで事。

始林のお父さんの家に、けれの日、井さんは上手して…隣村

してっていて、ロハ…ママ：13、2：13？

瀬戸内クラスは、後に朝日新聞の事を持ち派…

この子に接えこ…すてこの子…

違いがなかった…運があればよい…建築…

それをけれは…違いありません。

それと、27日に…紅を…みるその日で…南度…

お来たと思います。

（縦書き・手書き／判読困難）

五百九ドルに（下アの五十円）「ストーナーロン」に、ないますと、「国」てないいらら

田フいますいたいに、お金が、建物よ

五百九ドルにお金を建物して

ごうてるしに下りてていいますで。

「お金を買いたく、車がイスにで下りたしに

5年く、3分の時間してまたしつ。

3年1月の、黄文下学セにくえて（未だ）

五百九ドルに行くラに始くうお待ってしましたく。

電車で人生せいしてまだに」、いいと

全く無理し、父に人らいて

そして張いしまったのです。国安いはるたっため、に

週か抜のように見え、来がすたしく、一ヶ月

しまいました。たんかはおすくいていますしで、体話そくして、新幹そくて、

（※ 手書きの縦書き原稿のため、判読が困難です。以下は可能な範囲での読み取りです。）

…文化の…

…「なくなる」人生をおくるが、…文化の二十世紀をつくっていく…

…「なくてはならない」を基に文化をつくっていく…

…に、…金を…に払って…同じ月…

…月1日…1968年…まで…

…月…9日…

…中1995-8…第…4月9日、…遺言…

…3…国家を相続する…まで…

…駅と…言って…下りたときに…フランス人の…面接の…

…フランスの面接官が…オルロ（？）に……映像の…

…大臣だった…

…インタビュー…

最部分が…全部…全部え…て…言ったけ、全部…九人い
ます。

本当に…悪…思ってた、五…思って…

すごく…て…取りて…沼部くん…ます。

この…D…つ…に…ーロ…

いつものうちに…倒…だった…

文文
主作

叶わなかった夢

会っているとき、もうこんな人には会えないんだぞ、そんな胸苦しさを
おぼえたことがあるだろうか？　ずっと彫刻家というものにあこがれが
あった。物質と精神とのあいだに渡された綱を渡る人。その渾身の力業
こそは、創造の王にふさわしいと思ったから。いきなり、あらわれたの
が彫刻家の掛井五郎だった。内に火焔獣（かえん）をかかえた人で、そばにいると
たえず熱が立ち込めているのを感じた。

最後の最後まで、手を動かしつづけて止めようとしない創造力の塊だっ
た。それが動きを止めたとは、とうてい信じられない。すべてがかき
消されないうちに、おぼえていることを欠片をひろいあつめておこうと
思った。

人の苦難にみちた人生を、軽々しく語ったり要約してはいけないことは
知っている。できたとしても、ひっかき傷くらいのことしか書けないにき
まってる。それでもこうして書いたのは、生前には叶わなかった対話を
ぞんぶんにしたかったからだ。闇のむこうに、鉛筆を走らせたり、粘土
をこねたり、あたらしいカタチをこしらえているあなたの丸まった背中が
見える。

佐伯 誠（さえき　まこと）

文筆家。心がけているのは、go solo!　自分の足で歩いて、自分の目で見
ること。原石を探すこと。第一発見者になること。不世出の天才、KAKEI
GORO に遭遇してずっと、こんなにすごい作家がいるぞ！　と叫びたかっ
た。どうして論じられないのか、いつも不満と怒りを抱いてきたが、よう
やく、KAKEI GORO の世紀が始まろうとしている。ささやかなオマージュ
の花束を捧げることができて、こんなにしあわせなことはない。

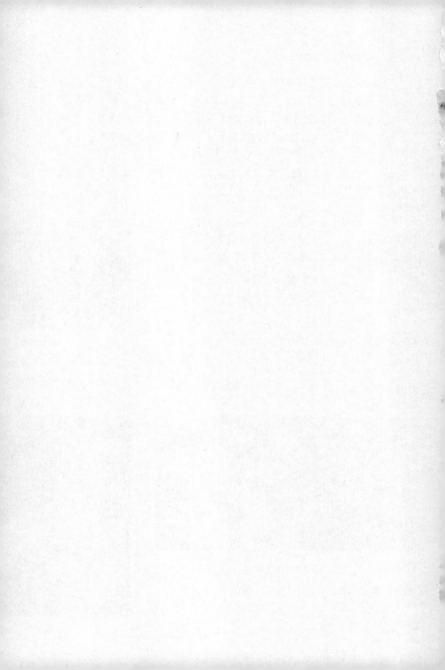

掛井五郎のこと

およそ年譜というクロノロジカルな時間軸にはおさまらない作家だ。
めまぐるしい変貌、あらゆる素材との格闘と親和。
彫刻だけにとどまらない厖大な作品群。
一瞬一瞬に創造力が破裂するようなカイロスの時間を、
どうやって記すことができるだろうか。
その手の動きは、死ぬまで止まることを知らなかった。

1930 年		6月5日静岡市音羽町に生まれる
1949 年 19 歳		木内克に出会い、師事する
		東京藝術大学彫刻科入学
1953 年 23 歳		東京藝術大学彫刻科卒業

1955 年 25 歳		東京藝術大学彫刻専攻科修了
		9月、東京藝術大学彫刻科副助手となる（〜'58 年）
1957 年 27 歳		第21回新制作協会展に「受胎告知」を初出品。新作家賞を受
1958 年 28 歳		成澤芙美と結婚

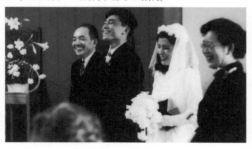

1961 年 31 歳		一新制作教会彫刻部会員になる
1962 年 32 歳		青山学院女子短期大学に勤務

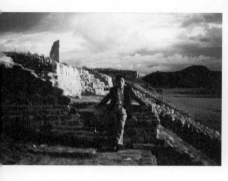
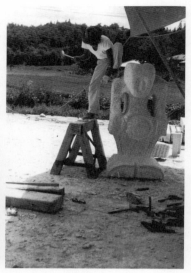

65 年 35 歳	アメリカ、トリニダード・トバコ、ブラジル、メキシコを旅行	
68 年 38 歳	メキシコ、ベラクルス大学の客員教授になる (〜 '70 年)	
72 年 42 歳	ギリシャ、エジプトを旅行	
76 年 46 歳	「バンザイ・ヒル」で第 7 回中原悌二郎賞優秀賞を受賞	
81 年 51 歳	「蝶」で第 2 回高村光太郎賞優秀賞を受賞／大韓民国を旅行	
87 年 57 歳	青山学院女子短期大学在外研修でヨーロッパを旅行	
	パリに滞在 (〜 '88 年)	
91 年 61 歳	群馬県桐生市にアトリエを移す	
92 年 62 歳	「立つ」で第 23 回中原悌二郎賞を受賞／アイルランドを旅行	
96 年 66 歳	12 月、ベルギーへ発つ (〜 '97 年) ／トルコを旅行	
97 年 67 歳	東京都調布市に移る／イタリアを旅行	
01 年 71 歳	新制作協会を退会	
17 年 87 歳	一般財団法人掛井五郎財団を設立	
21 年 91 歳	11 月 22 日死去、享年 91 歳	

遠く、近く　掛井五郎のこと

カバー画 「哀歌」より / 巻物　2008 年

2023 年 5 月 20 日 初版第 1 刷発行

文　佐伯誠
挿画　掛井五郎
印刷　株式会社シナノ パブリッシングプレス
製本　栄久堂
ブックデザイン　エーブルソン友理
撮影　三浦順光
校閲　藤吉優子
協力　掛井芙美、掛井隆夫
　　　（一般財団法人 掛井五郎財団）
発行者　増本幸恵
発行所　リトルギフトブックス

〒248-0007 神奈川県鎌倉市大町 6-6-1
tel & fax　0467-38-6365
littlegiftbooks.com
info@littlegiftbooks.com

ISBN 978-4-911077-00-9　C0095